經典碑帖放大本

文徵明書琵琶行

孫寶文 編

上海人民美術出版社

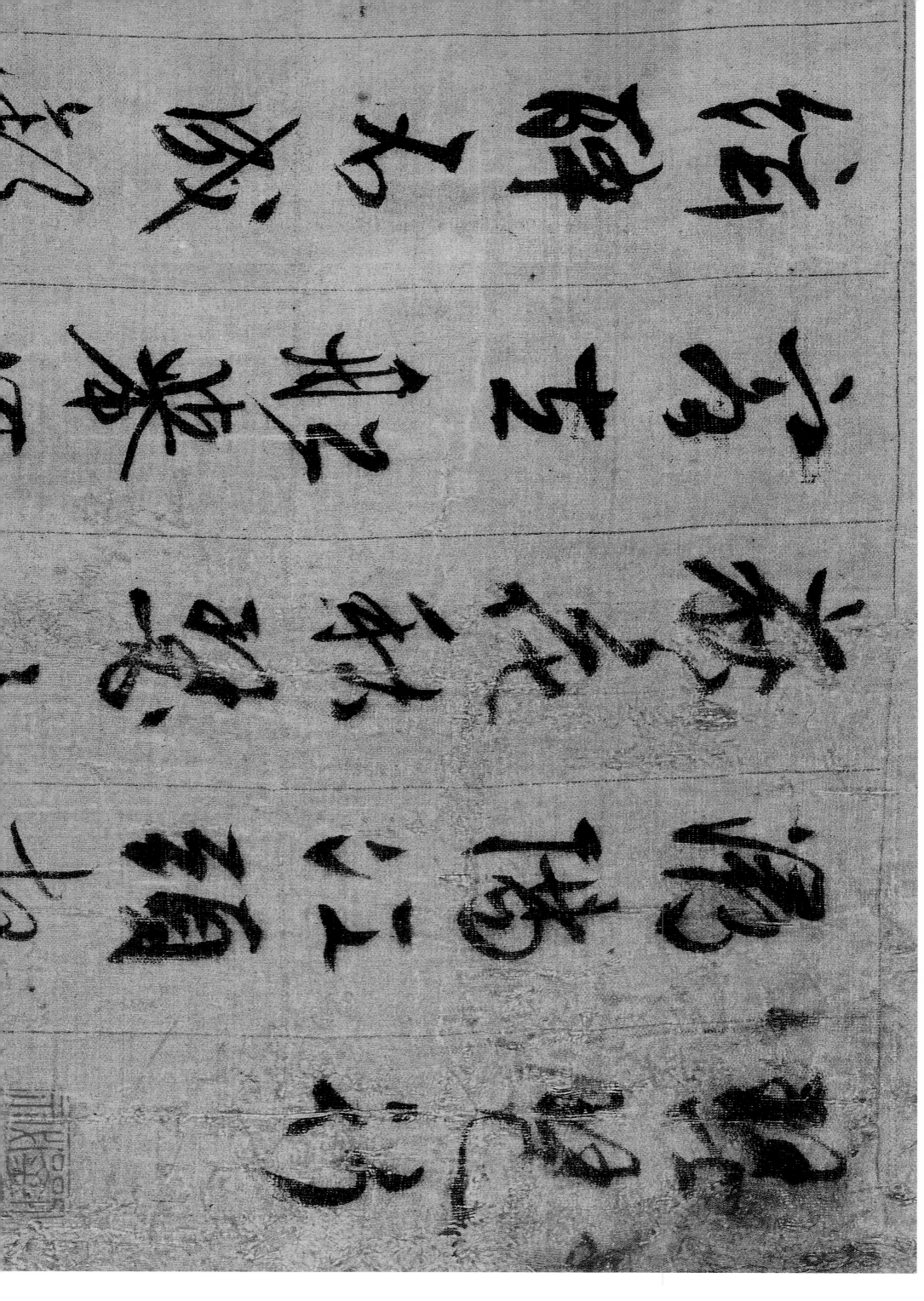

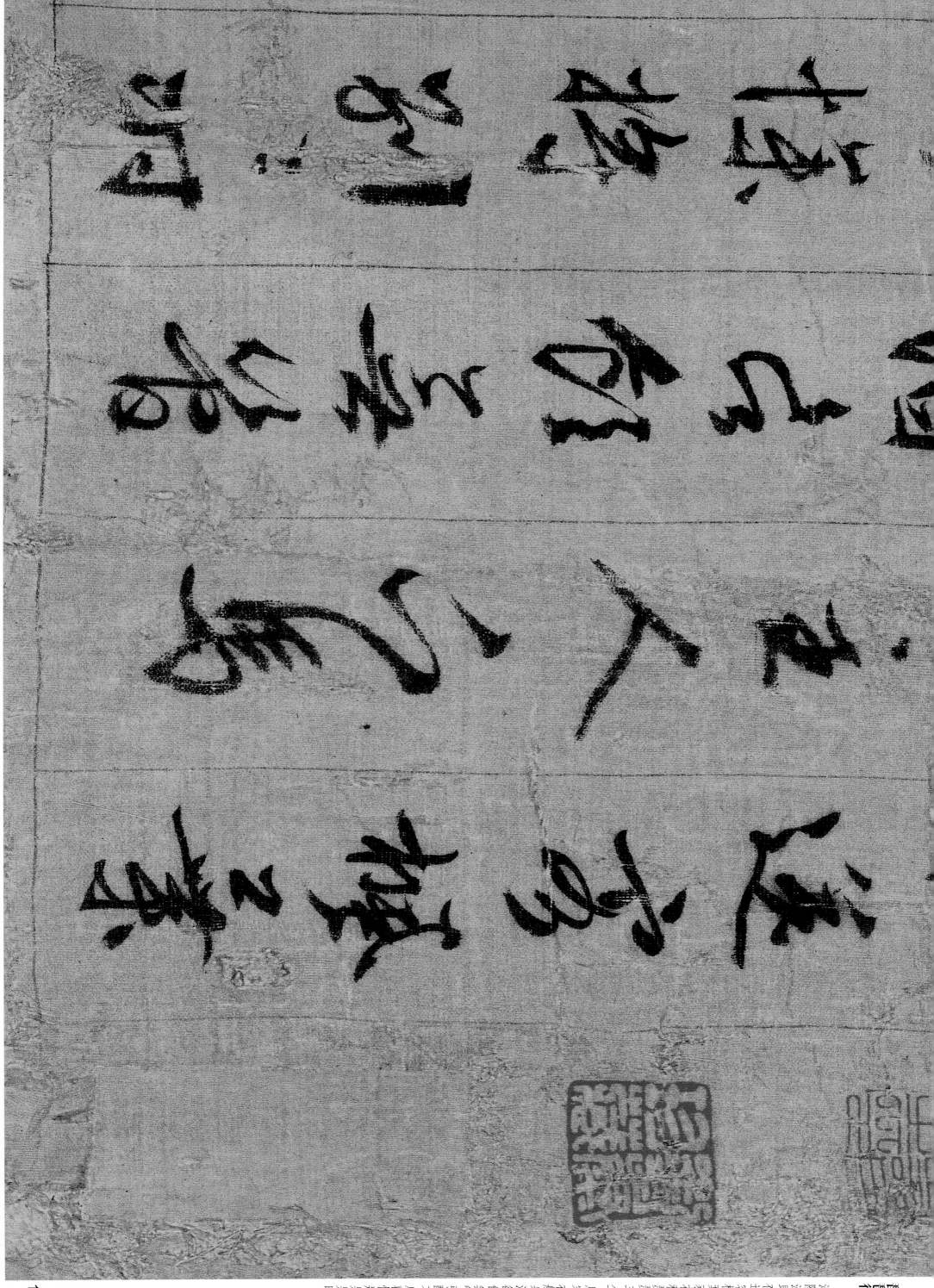

琵琶行

潯陽江頭夜送客
楓葉荻花秋瑟瑟
主人下馬客在船
舉酒欲飲無管絃
醉不成歡慘將別
別時茫茫江浸月

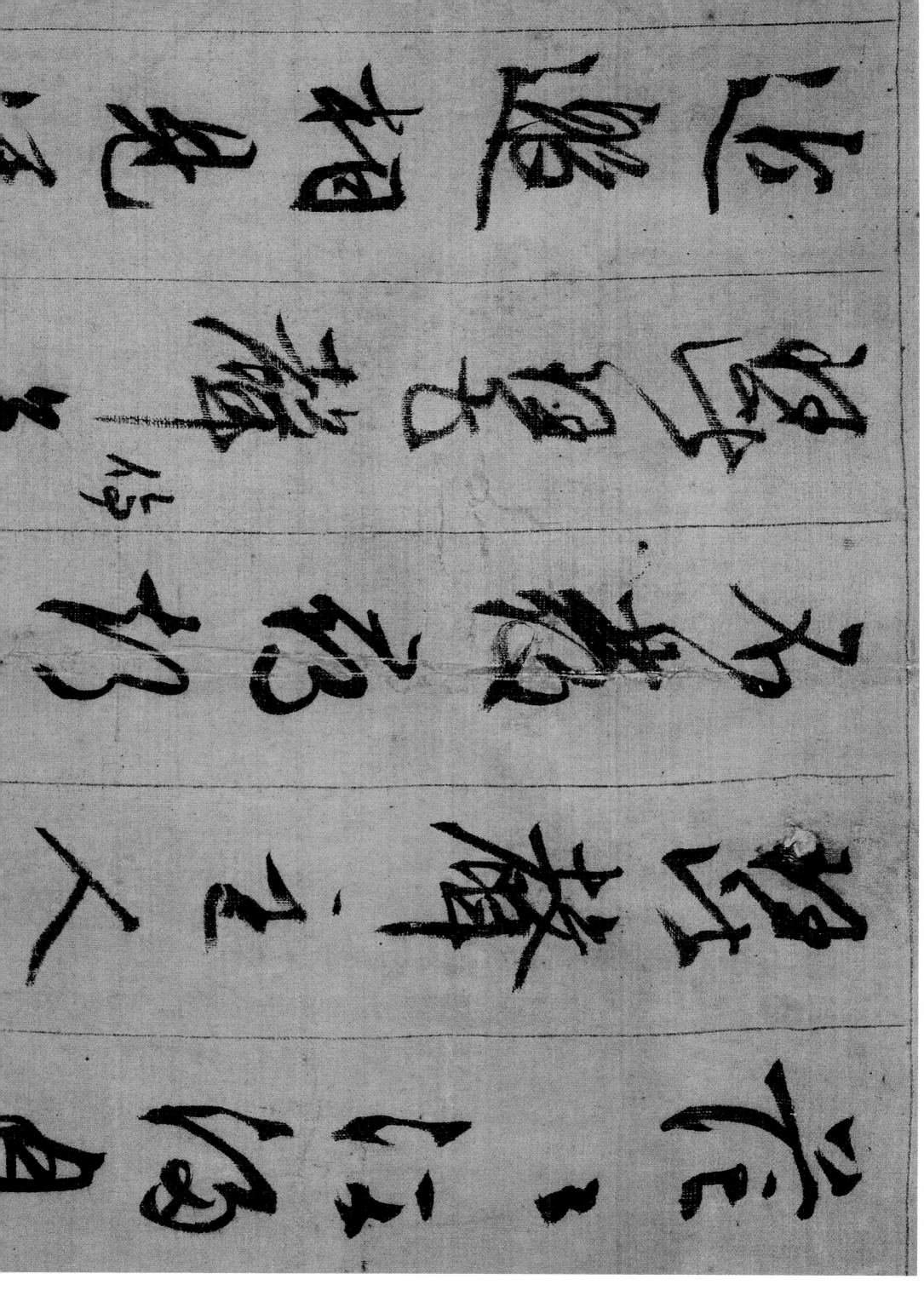

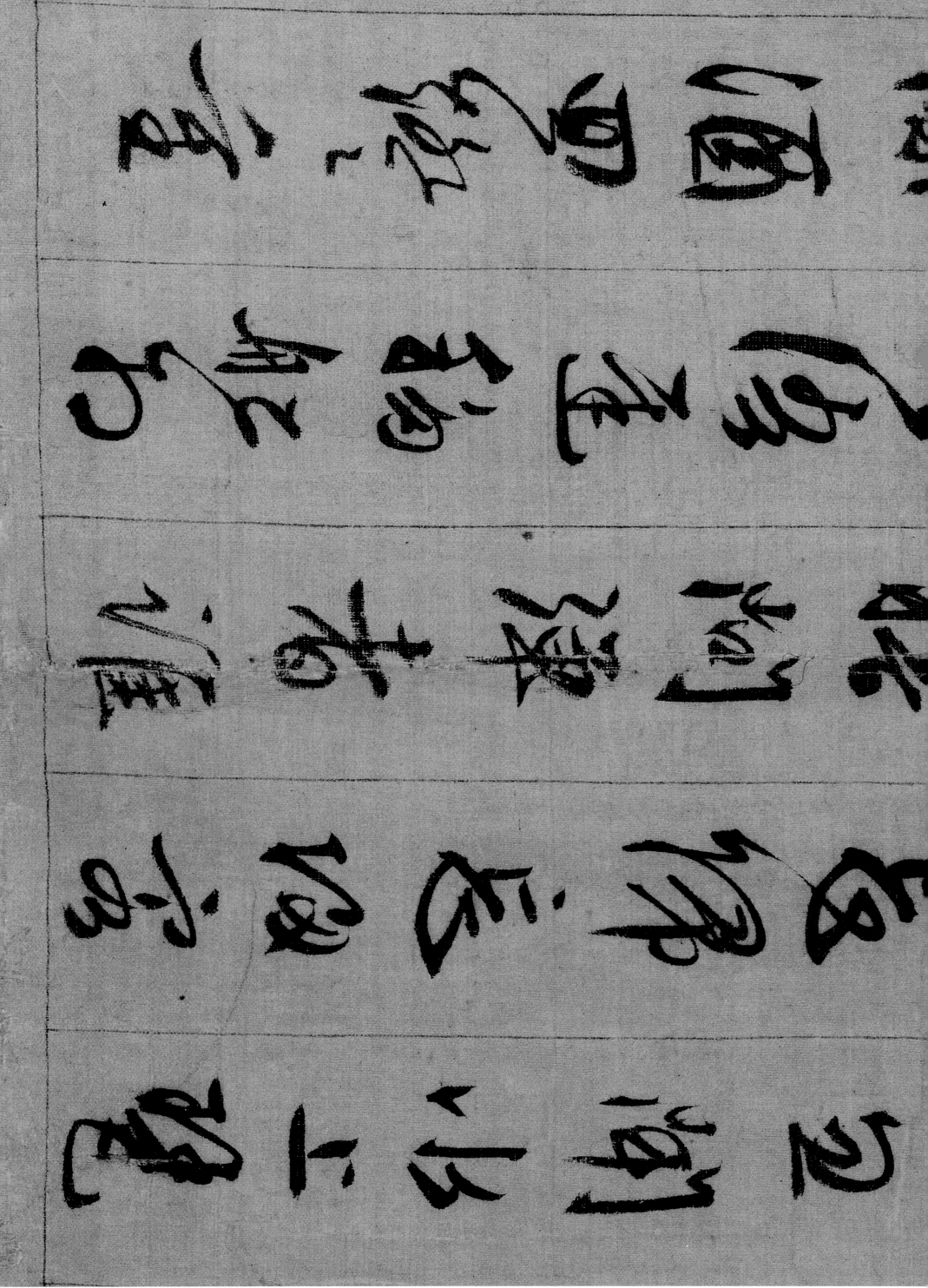

浔阳江头夜送客，枫叶荻花秋瑟瑟。主人下马客在船，举酒欲饮无管弦。醉不成欢惨将别，别时茫茫江浸月。忽闻水上琵琶声，主人忘归客不发。寻声暗问弹者谁，琵琶声停欲语迟。移船相近邀相见，添酒回灯重……

飄風驟雨驚颯颯

落花飛雪何茫茫

起來向壁不停手

一行數字大如斗

千呼萬喚始出
來猶抱琵琶半遮面
轉軸撥弦三兩聲
未成曲調先有情
弦弦掩抑聲聲思
似訴平生不得志
低眉信手續續彈

花前把酒歌

夜深花睡去

水石间明月

心事正迟疑

春风不相识

说尽心中无限事
轻拢慢捻抹复挑
初为霓裳后六幺
大弦嘈嘈如急雨
小弦切切如私语
嘈嘈切切错杂弹
大珠小珠落玉盘
间关莺语花

為彼所得　入諸　邪見
阿難若諸世界
田　相　荘嚴
纏　識　見
阿　門　普　至

底清灘唱泉鳴冰吳谷澄澗凝壑絕不通聲暫歇野有幽禽幽哢情無根勝銀瓶鐵聲聚迸濺水漿驥騎突出刀錨

鳴
曲終收撥當心畫
四絃一聲如裂帛
東松西舫悄無言
唯見江心秋月白
沉吟放撥插絃中
整頓衣裳起斂容
自言本是京城女

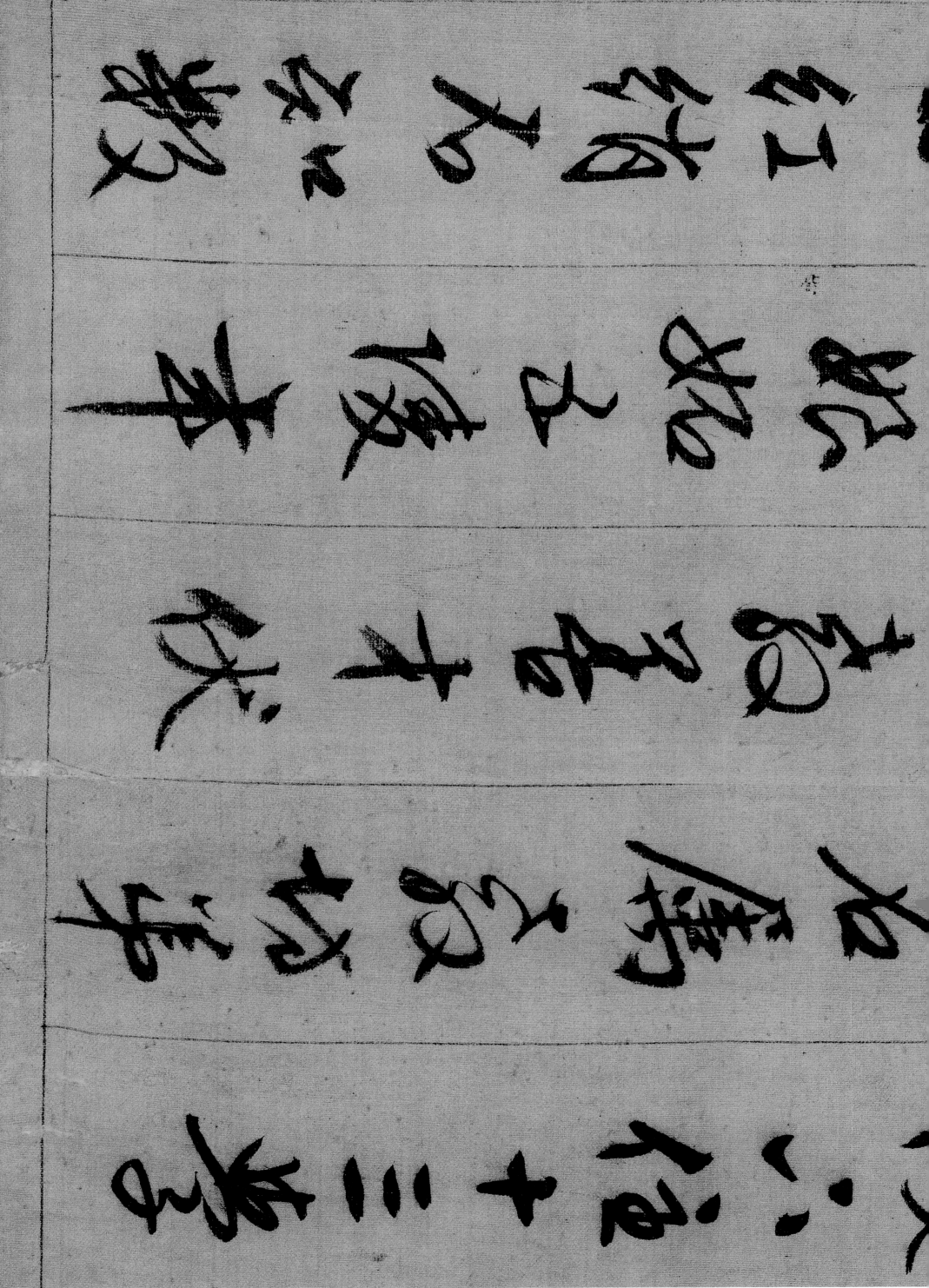

家在蝦蟆陵下住
十三學得琵琶成
名屬教坊第一部
曲罷曾教善才伏
妝成每被秋娘妒
五陵年少爭纏頭
一曲紅綃不知數

钿头银篦击节碎
血色罗裙翻酒污
今年欢笑复明年
秋月春风等闲度
弟走从军阿姨死
暮去朝来颜色故
门前冷落鞍马稀

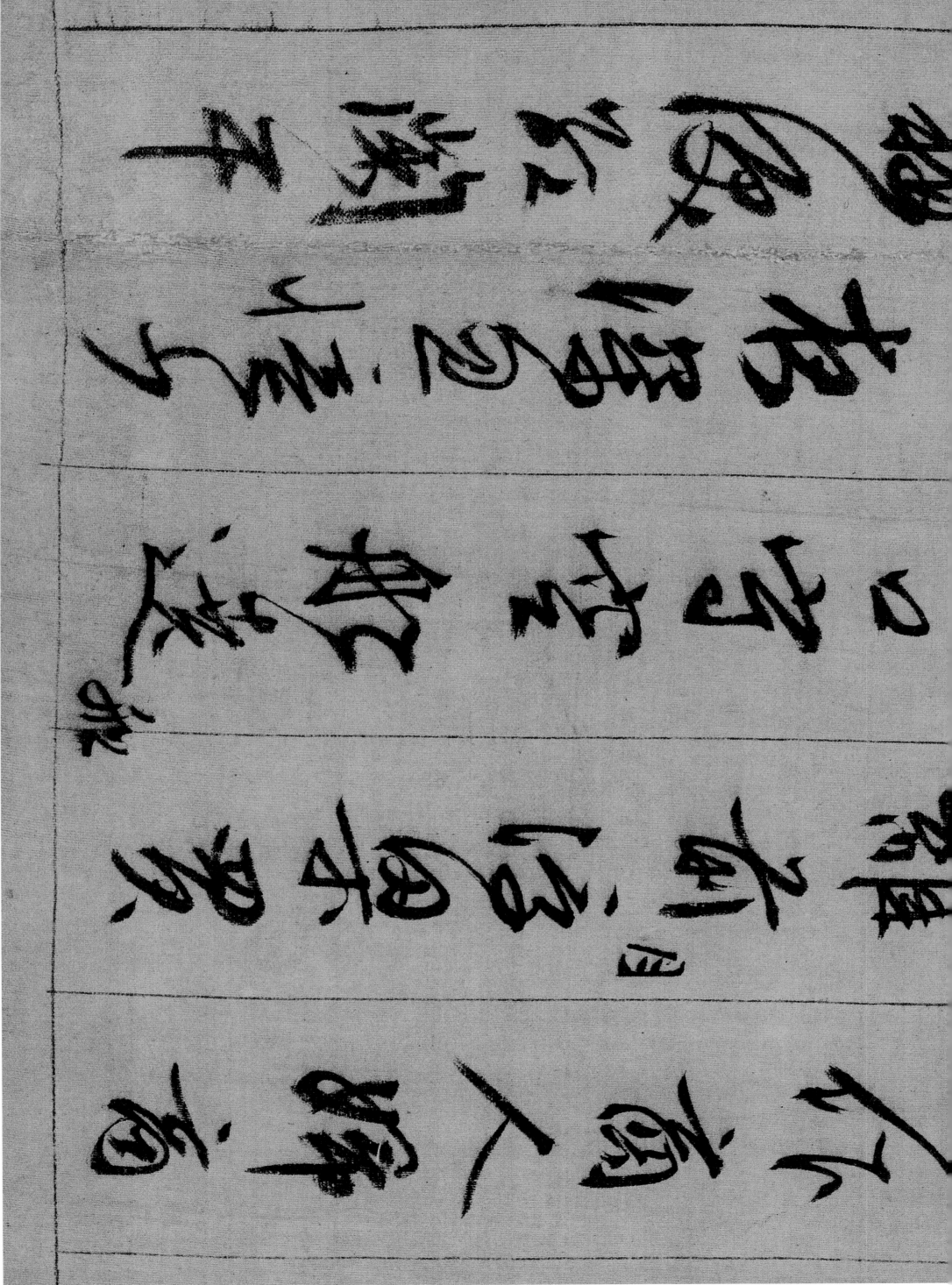

老大嫁作商人婦
商人重利輕別離
前月浮梁買茶去
去來江口守空船
繞船月明江水寒
夜深忽夢少年事
夢啼妝淚紅闌干

言顾荣者草書，
卿以一旗乃眷，
也问僧书子人、也、
、既附书乃来未、
古观既情乃别死．

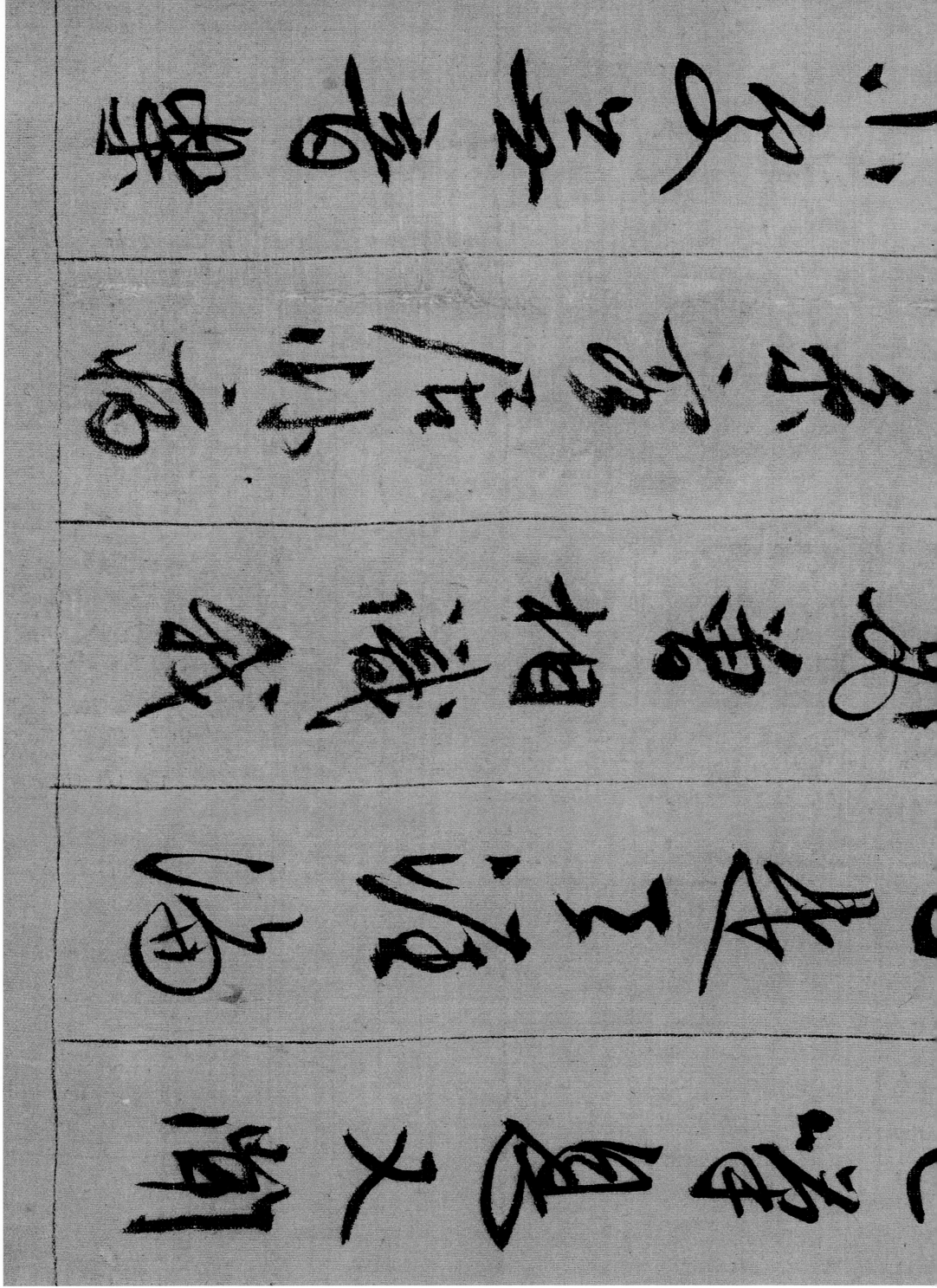

我聞琵琶已嘆息　又聞此語重唧唧　同是天涯淪落人　相逢何必曾相識　我從去年辭帝京　謫居臥病潯陽城　潯陽地僻無音樂

終歲不聞絲竹聲
住近湓江地卑濕
黃蘆苦竹繞宅生
其間旦暮聞何物
杜鵑啼血猿哀鳴
春江花朝秋月夜
往往取酒還獨傾
豈無山歌與村笛

不　乃　　荡　芳芳　莫

解　　此　　　　爲　　丶

怨　　　　英　　　而　　多

怒　　　花　　　西　　　云

　　　此　　　　此　　　子

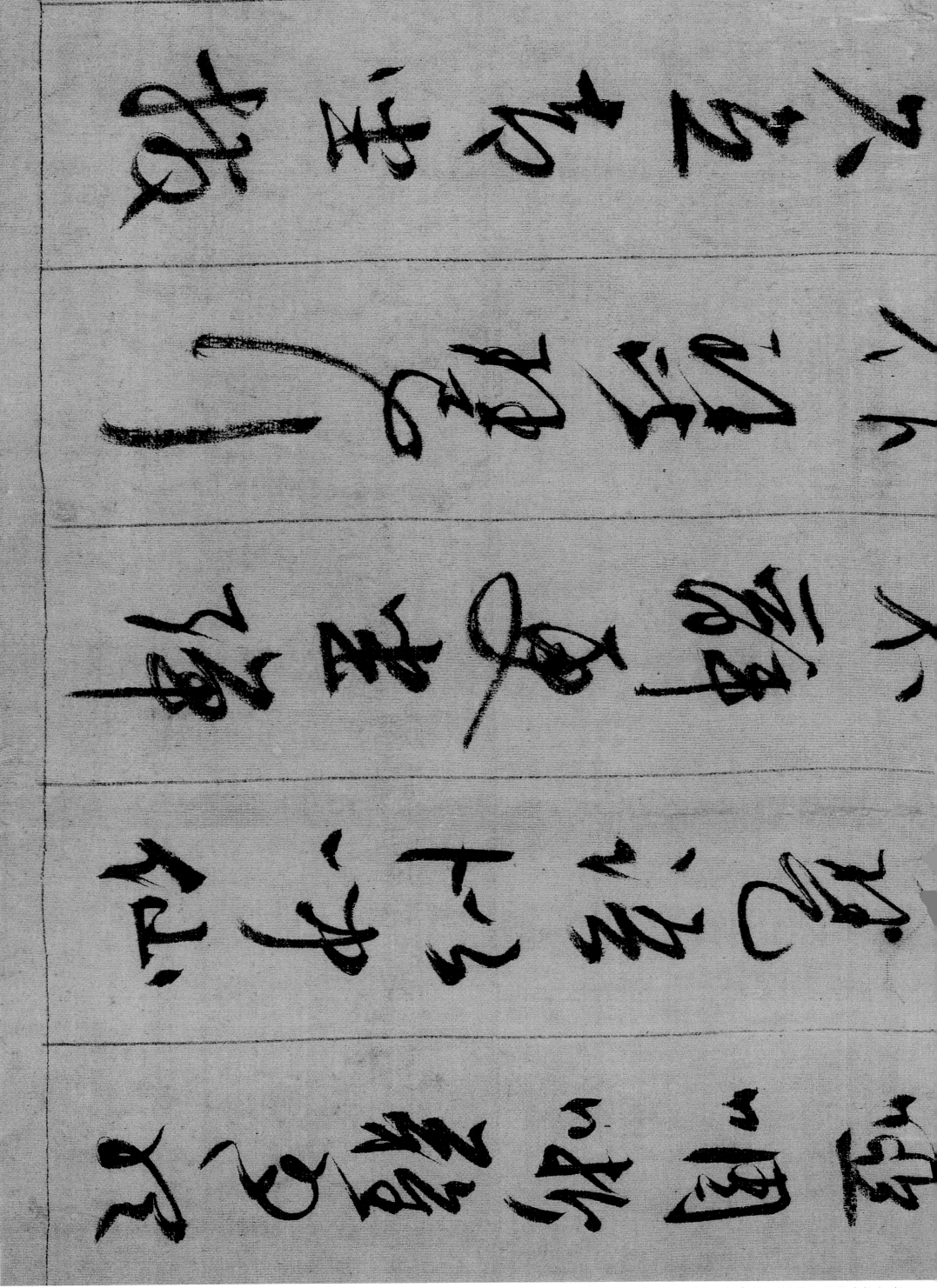

知章騎馬似乘船

眼花落井水底眠

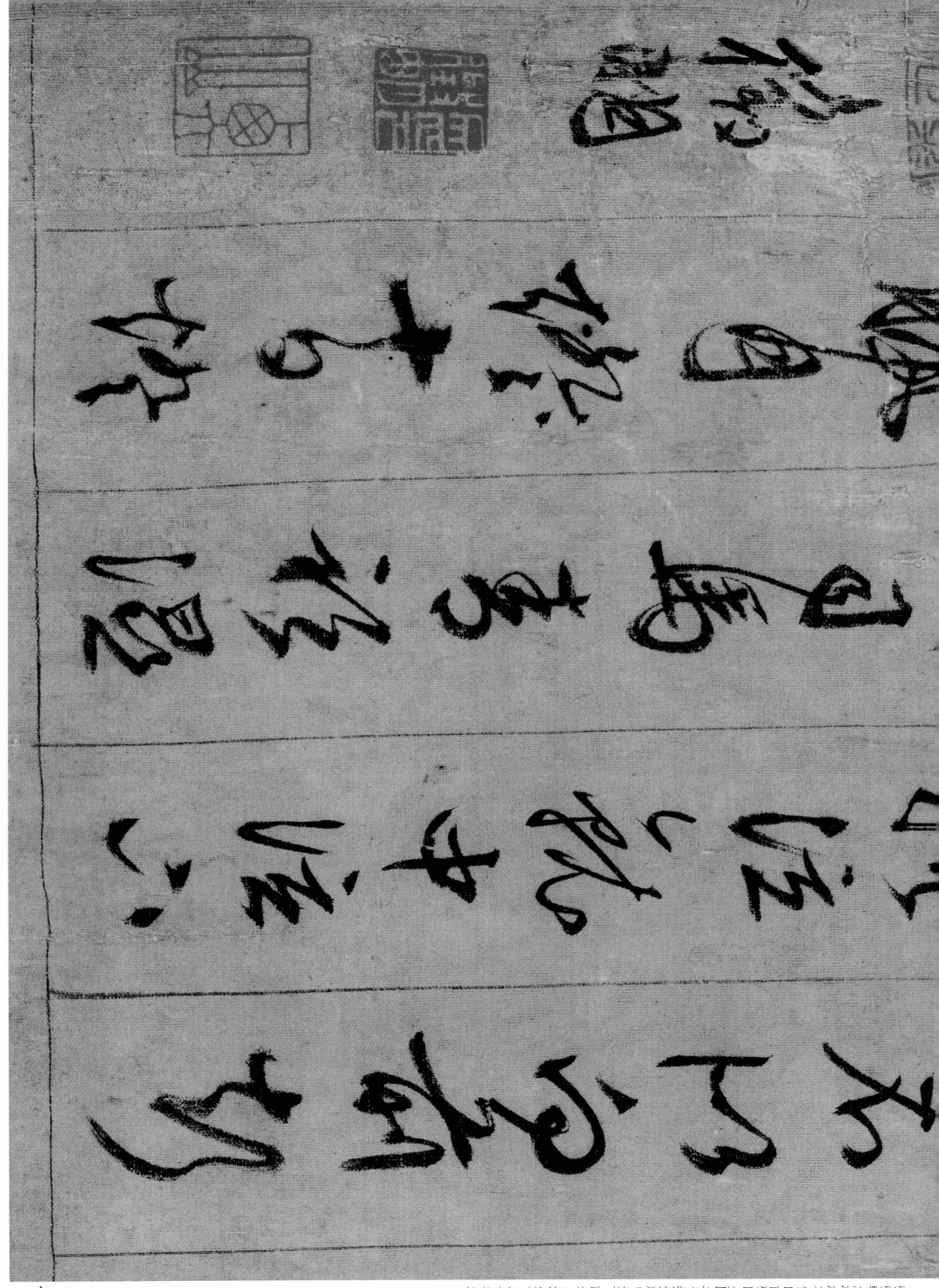

琵琶行

潯陽江頭夜送客　楓葉荻花秋瑟瑟　主人下馬
客在船　舉酒欲飲無管絃　醉不成歡慘將別　別時
茫茫江浸月　忽聞水上琵琶
聲　主人忘歸客不發　尋
聲暗問彈者誰　琵琶聲停欲語遲　移
船相近邀相見　添酒回燈重
開宴　千呼萬喚始出來　猶
抱琵琶半遮面　轉軸撥絃
三兩聲　未成曲調先有情　弦
弦掩抑聲聲思　似訴平生
不得志　低眉信手續續彈　說

盡心中無限事　輕攏慢撚抹復挑　初為
霓裳後六么　大絃嘈嘈如急雨　小絃
切切如私語　嘈嘈切切錯雜彈　大
珠小珠落玉盤　間關鶯語花底滑　幽
咽泉流水下灘　水泉冷澀絃凝絕　凝
絕不通聲暫歇　別有幽愁暗恨生　此時
無聲勝有聲　銀瓶乍破水漿迸　鐵
騎突出刀槍鳴　曲終收撥當心畫　四絃
一聲如裂帛　東船西舫悄無言　唯
見江心秋月白　沉吟放撥插絃中　整
頓衣裳起斂容　自言本是京城女　家在
蝦蟆陵下住　十三學得琵琶成　名屬
教坊第一部　曲罷曾教善才伏　妝成
每被秋娘妒　五陵年少爭纏頭　一曲紅綃不知數　鈿
頭銀篦擊節碎　血色羅裙翻酒汙　今年歡笑復明年　秋
月春風等閒度　弟走從軍阿姨死　暮去朝
來顏色故　門前冷落鞍馬稀　老大嫁作商人婦　商
人重利輕別離　前月浮梁買
茶去　去來江口守空船　繞船
月明江水寒　夜深忽夢少年事　夢啼妝
淚紅闌干　我聞琵琶已歎息　又聞
此語重唧唧　同是天涯淪落
人　相逢何必曾相識　我